HanD
HearD
liminal
objects

Gary Hill

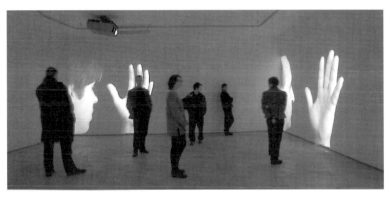

«HanD HearD» (vue d'une partie de l'installation avec public), 1995-1996

HanD
HearD
liminal
objects

Gary Hill

texte de George Quasha et Charles Stein

Vue de l'installation «HanD HearD», 1995-1996
Installation vidéo couleur non sonore, cinq projections murales

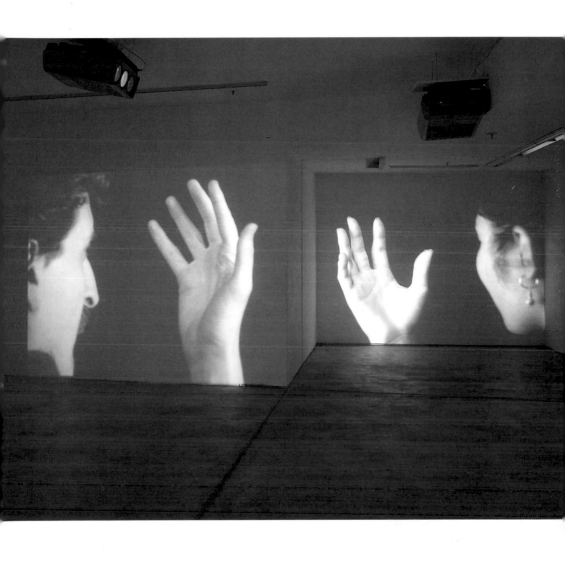

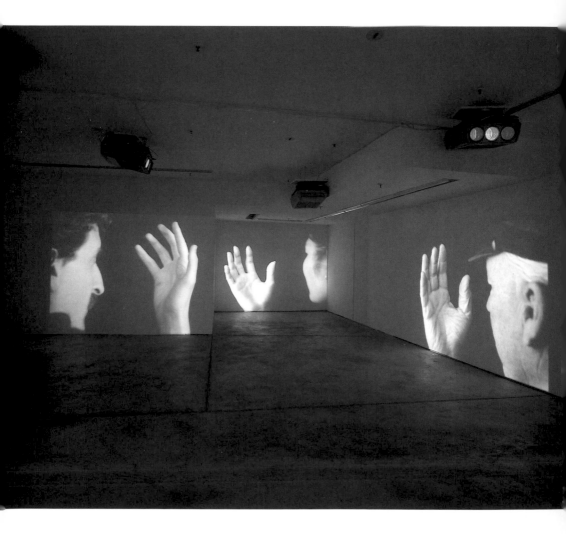

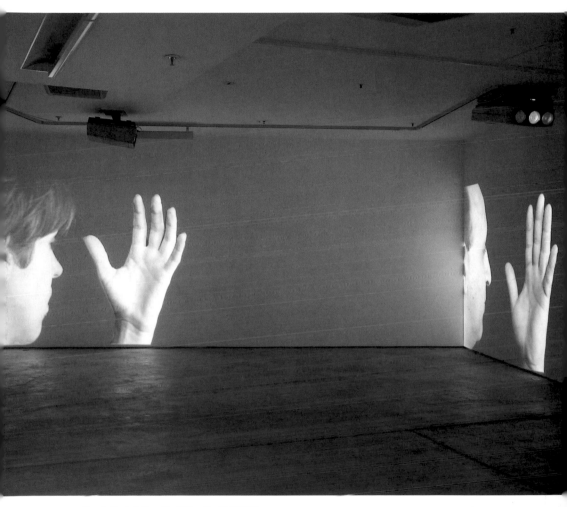

Vue de l'installation «HａｎD HｅａｒD», 1995-1996

HAND
HEARD

liminal
objects

George Quasha & Charles Stein

Mezzologue

Imaginez-vous en train de pousser la porte de cette galerie ; à travers elle vous entrevoyez une grande tête qui fixe une main ouverte. La masse même de l'image, son échelle, sa présence sont *impressionnantes* — d'autant que, en comparaison, les spectateurs la cotoyant sont grands comme une main. Alors que vous contemplez cette projection, celle-ci s'anime d'une vie énigmatique bien à elle. Maintenant vous avez pénétré un peu plus loin dans la salle et, passant au milieu de ce médium, vous trouvez d'autres têtes humaines, larges, vivantes et à demi détournées de vous, suspendues dans une posture investigatrice similaire devant des mains tendues. Il y a une immobilité pointue, et cependant la salle semble *prête à quelque chose*, il y a de l'événement dans l'air. Mais quoi donc ? Que pourrait-il se passer d'autre, quand en fait *rien de plus* ne semble se passer... Serions-nous — navigateurs passablement perplexes dans l'espace-média — les détenteurs de la clé d'un *événement manquant* ? Comme si nous étions les gardiens d'un Objet Mystérieux dont l'existence même serait suspecte ? Comme si, en conséquence, nous contenions une communauté de témoins silencieux, membres d'un espace de liaison, qui n'apporte rien à notre identité sauf un sens de résonance exorbitante — une affinité étrange et radicale, celle d'un navire au clair de lune ou bien celle de gens qui lisent le même mot dans le même livre à différents endroits de la planète.

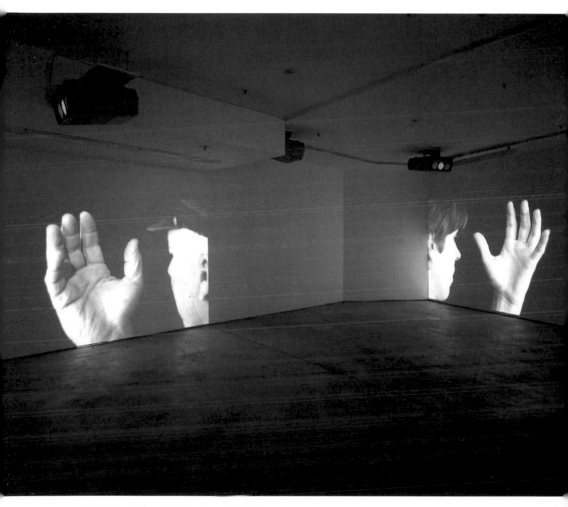

Vue de l'installation «HanD HearD», 1995-1996

Matière de Lecture/ Espace Lisible

Les habitués de l'œuvre de Gary Hill pourraient se demander pourquoi HAND HEARD/*liminal objects* ne sont pas accompagnés d'un texte comme point d'orientation linguistique, surtout que ce genre d'utilisation de textes a toujours semblé capital pour son travail. Nous avons l'habitude de penser son travail comme une méditation prolongée à propos de textes et de textualité en interaction avec d'autres contextes communicatifs et représentatifs. Il y a, par exemple, des textes — matières de lecture — qui accompagnent des images vidéo, de vrais livres sur lesquels des images vidéo sont projetées, et, comme élément auditif de l'installation vidéo, des enregistrements de lectures à haute voix, des œuvres qui sont en elles-mêmes des "lectures" de textes, et ainsi de suite. Dans HAND HEARD/*liminal objects* — tout comme dans *Tall Ships* (1992) — le seul élément textuel est le titre. (De même, il n'y a pas de bande son, et pourtant le titre évoque une expérience auditive ; en effet écouter est, tout comme lire, une indispensable, quoi que subliminale, dimension de l'œuvre.) Bien qu'il n'y ait pas de référence explicite à un texte ou une textualité, cette œuvre — qui est une *installation* à un certain niveau minimal (même si *critique*) plutôt qu'une *exposition* — est d'une certaine façon textuelle. En fait cette vérité quelque peu mystérieuse — qu'il faut appeler la textualité de l'espace — rend signifiante la discussion à propos de ce travail dans le contexte d'un art disposé dans l'espace — art plus connu sous le nom limitatif de "installation".

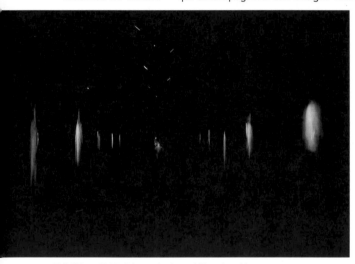

«**Tall Ships**», 1992. Seize projections vidéo noir et blanc non sonore.

Si HAND HEARD/*liminal objects* est un texte, alors chaque salle est une unité lisible ou un assemblage de telles unités. Nous pouvons regarder les deux salles de cette galerie comme fai-

sant partie d'une même installation ou, pour briser le moule conceptuel, *œuvre-événementielle*. Et bien qu'elles soient des œuvres totalement séparées, nous pourrions les lire comme des chapitres ou poèmes d'un même livre. La projection filmique et les images générées par ordinateur sont rattachées les unes aux autres comme les éléments d'un texte, même s'il s'agit d'un discutable et curieux texte *sui generis*. Plus important encore, *l'espace* de l'installation est déjà une extrapolation, voire même la *projection* d'une certaine expérience de l'*espace* d'un texte. Alors, bien que nous ayons l'impression de regarder des *projections de l'image*, il serait peut-être plus exact de dire que par rapport à notre expérience nous sommes en train d'assister à des *projections de l'espace-texte*. Ou bien, de façon encore plus radicale, de dire : nous sommes *à l'intérieur de l'espace projeté*, qui est un *texte virtuel*. Les "images" que nous voyons sont des *nœuds syntaxiques et des points d'orientation*. Alors qu'elles représentent des choses familières – des mains, une roue, un lit, une maison – ce ne sont pas des "objets ordinaires" distants de nous en tant que "sujets qui regardent", mais plutôt des complexes d'images, presque des formes langagières dans un processus de réflexion.

Si HAND HEARD/*liminal objects* est un texte, alors nous en sommes les lecteurs plutôt que les spectateurs. Mais pas de simples lecteurs. Nous sommes des *lecteurs virtuels*, ce qui veut dire que par le simple fait d'être là, nous abordons un *texte possible*, et ce texte est l'espace qui permet de se découvrir et de découvrir les autres d'une façon très particulière. Cette découverte est la conséquence naturelle d'une façon d'être, ressentie uniquement lors de la "lecture" du texte-espace. Et contrairement à la plupart des expériences de lecture, la seule chose que l'on peut transmettre à propos d'un tel texte est qu'il s'agit **d'un moment d'engagement radicalement unique dans et duquel nous sommes – et c'est le moins que l'on puisse dire – des co-créateurs.** Notre propre présence dans l'espace fait de nous des *artistes potentiels*.

Si l'on considère plus particulièrement HAND HEARD, on découvre que sa façon d'être un texte n'impose rien à la pensée, mais offre une *image* (une main face à un visage) comme la possibilité d'une *posture* de vigilance. Et parce que le "texte" n'a pas d'autre contenu que cette attitude, il permet, d'entrée, au participant un *accès direct*. Un accès à quoi ? A l'*espace interactif* – interactif, certes, mais cependant pas dans le sens "mode" du terme qui proposerait un menu d'options ouvrant des voies hypertextuelles, mais davantage dans le sens radical des *agencements non-séparables* [non-separable agency]. Pour ce dernier, le contenu artistique n'est pas fondamentalement séparé de l'enregistrement de l'expérience. Et dans un tel espace,

"la vision artistique" n'est pas véhiculée par l'objectivité transparente ou l'"opacité" d'un travail, mais par la qualité de la présence du spectateur : le travail est "transparent" et nous en sommes les médiateurs. Du reste, le travail "survient" grâce à notre intervention, et — chose qui n'est pas le cas dans l'art en général — ici ce travail n'existe pas vraiment sans nous.

Le statut particulier de HAND HEARD en tant que texte tient à la façon dont il dispose "l'image". Imaginez la scène : la projection de cinq individus plus grands que nature qui contemplent leurs mains, projection orientée dans, et autour des angles d'une salle en polygone irrégulier, paraît *presque* photographique, *presque* image fixe [stills]. Mais ils respirent. Et ils sont immobiles autant que des êtres vivants peuvent choisir de l'être. Ils ne *bougent pas* en "temps réel", et ce, si profondément qu'ils ne semblent pas exister dans le temps du tout. C'est presque comme s'ils *n'étaient pas*, parce que ce n'est visiblement pas comme les choses se passent en "réalité." Une personne contemple une main qui doit être la sienne, mais l'angle et les proportions sont tels qu'elle semble presque appartenir à un autre. Est-ce le cas, car l'intensité de cette contemplation n'est pas vraiment ordinaire ? Elle pourrait être la main de n'importe qui. La main de personne. Une main surréelle. Une main étrangère. L'image du son d'une main qui n'applaudit pas, ou le contraire. Une main coupée ou une main que l'on a coupée de son statut d'image. Coupée de son emploi. Une dextérité manuelle focalisée a-technologiquement. De chair, absolument ; même charnelle. Insensée, sybaritique, sensuelle. Ou :

Une main dont la résonance est l'écoute,
une main écouteuse qui est silence.

Ecouter cette main regardée, c'est être dans cette main. En fait, est-ce que cette main n'est pas autant la mienne que celle d'un autre ? Je la regarde depuis ma main, alors que la main semble regarder (ou écouter) celui qui regarde. Le tout dépend de la façon dont on "absorbe" ce qui se passe autour de nous — que ce soit par habitude ou par orientation particulière. Tout comme le poète John Keats dans son ode "*Urne Grecque*" indique au lecteur comment lire le poème en lisant l'urne elle-même, dans HAND HEARD "la scène" l'emporte sur le spectateur, induit précisément le mode d'attention qui correspond à sa nature. Elle enseigne virtuellement au spectateur (à vous) comment l'écouter/à l'auditeur (à vous) comment la voir. Elle vous initie à ses façons de montrer "être", vous montre que réfléchir ce qu'elle montre inspire la réflexion, reflète l'inspiration. Elle se

maintient en vue, et c'est la vue qui maintient [It holds itself in view, and it is the view it holds].

Tout en prêtant (mon) attention à ce travail, je lève ma main (sans bouger mon corps) ; pour saisir l'œuvre, je l'imite physiquement en pensée. Cette incarnation sympathisante est une "pratique" qui est implicite dans l'image, un embarquement. Pour pratiquer dans ce sens, je "pénètre à l'intérieur" — mais "l'intérieur" de quoi ? Je suis confus, sujets et objets fusionnent. Qu'est-ce qu'une compréhension appropriée face à une projection ambiguë ? Je finis par découvrir l'ambi-valence nécessaire de mes intentions personnelles : le travail veut appeler ce que je suis en train de vivre

amphibole projective,
grand filet ontologique lancé dans un espace textuel ouvert.

D'un "coup" j'attrape :

condition du corps, condition de l'esprit, position de l'âme, angle d'incidence spirituel :

une main face à une tête avec une oreille ouverte,
prise dans un tour immobile.

[hand heard*]*
(une) (oreille)

Dans quel Etat d'Esprit, quel portrait d'intelligence incarnée, est donc cette main tenue ?

L'artiste représenté avec une image tenue-main, même.

Est-ce un état de transe hypnotique ? Est-ce recherche philosophique ? Examen physique ? Simple observation ? Imagination active ? Contemplation (*samadhi*) ? L'innommable — ou tous les noms de l'histoire ? C'est tout ça et rien de ça : c'est n'importe lequel. C'est l'objet ouvert, interactif avec le sujet ouvert :

L'état liminal.

Liminaire

Un *limen* en latin veut dire un seuil. Alors que son usage courant est principalement une façon d'être en rapport avec le seuil d'une réponse physiologique ou psychologique, en fait, les états liminaux ou limites existent partout où quelque chose est sur le point d'entrer en phase de transition ou de virer en quelque chose d'autre. Ils peuvent varier de l'ordinaire à l'extraordinaire — comme de l'état hypnagogique quotidien entre sommeil et éveil jusqu'à la marge finale entre vie et mort. Nous avons tendance à situer les états les plus importants en opposition l'un à l'autre, comme si leur frontière était claire et absolue, mais quand on se penche sur l'état liminal on peut distinguer des nuances illimitées, au point même de remettre en question les différences majeures elles-mêmes. Si l'on considère la distinction "vie et mort", par exemple, la philosophie bouddhiste tibétaine traite des états "entre-les-deux" très nuancés appelés *bardos* ; leur connaissance permet théoriquement de pratiquer des choix profonds et conséquents pendant la transition de phase que l'opposition ordinaire ne peut reconnaître. Des distinctions comparables sont pratiquées aujourd'hui, par exemple dans certaines thérapies occidentales de "body work" (thérapies de travail sur le corps) qui interviennent aux états limites "du corps et de l'esprit". Celles-ci permettent des transformations de comportement très profondes. Ces interventions liminales défient la distinction "scientifique" normative entre corps et esprit. Ce qui est difficile à concevoir dans l'observation des états liminaux c'est que même les distinctions fondamentales comme *l'espace* et le *temps* sont remises en question. Où sommes-nous et quand sommes-nous dans cet "entre" ? Dans quel sens est-ce que ce que l'on observe est "vraiment là" ? Ou n'est-ce là seulement de façon *liminaire* ?

«**Learning Curve**» (still point), 1993

"...Au point repos, là est la danse,/Mais ni arrêt ni mouvement..." écrit le poète T.S Eliot dans *The Four Quartets*, une évocation puissante de conscience *trans-temporelle* : "Etre conscient c'est n'être pas dans la durée." Cette vision d'intemporalité soudainement réalisée fait apparaître le problème de

«**Learning Curve**», 1993. Une projection vidéo noir et blanc sur écran, chaise et table en contreplaqué.

la *liminalité* du temps. Son origine est la vision de l'éternelle quiétude de Dante dans le dernier canto du *Paradiso ;* il est intéressant de noter la résonance du "point-repos" dans d'autres contextes, apparemment sans relation et loin du monde subtil de la poésie sacrée. Il se peut que l'usage le moins attendu vienne de son emploi comme terme technique dans la thérapie du "body work" (c.à.d. thérapie craniosacrée, une branche de l'ostéopathie). Ici "le point repos" se rapporte à une suspension momentanée des "pulsations fondamentales" du corps ("l'impulsion rythmique cranialisée"), qui mobilise les possibilités inhérentes au système à corriger ses propres déséquilibres. Paradoxalement, la conscience *liminale* du Point Repos est liée à un état de complétude – ainsi c'est **en marge que nous trouvons le seuil d'une expérience de la totalité.** Se trouver dans le *limen* ne veut pas dire être décentré ou s'éloigner de la position centrale. Le Point Repos est partout où la découverte du seuil se fait : centre et périphérie ne font qu'un *au moment présent*.

L'intérêt que porte Gary Hill à cette espèce de *liminalité intégrative* apparaît dans une de ses œuvres datant de 1993. Le titre, *Learning Curve (Still Point)* y fait référence, et en particulier l'image d'une vague en permanence sur le point de se briser – à son point de rupture. Inspiration qui vient d'années passées à surfer l'océan Pacifique. Pour le surfeur, la "quiétude" [stillness] en équilibre permet d'accéder à la "chambre verte," l'intérieur d'une vague arrivant à son point culminant, et d'y rester tandis qu'elle roule vers le rivage. Ce moment d'extase soutenue à l'intérieur d'un état de "continuum de vague," contextualise l'intégralité de l'activité surf. La connaissance acquise par la pratique de surfer la "chambre verte" – une jouissance secrète – est la base d'une espèce "d'obsession du surfeur". C'est un exemple qui nous permet *de déclarer que la liminalité est un état d'Être possible :* l'expérience d'une situation hors du commun séduit vers une

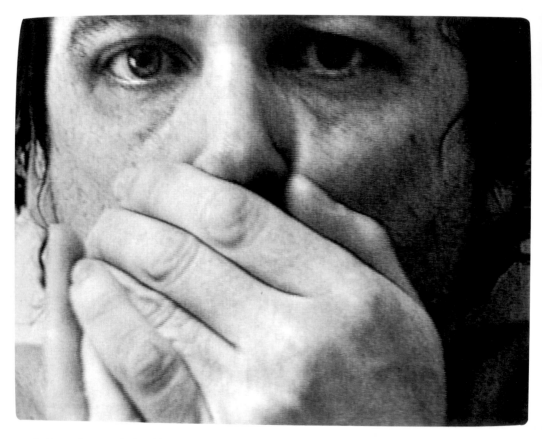

Incidence of catastrophe (extrait), 1987-1988. Bande vidéo sonore

zone marginale évidente — on pourrait dire qu'elle nous rappelle chez nous. Nous parlons de celui qui revient en tant qu'*initié*, celui qui entend et répond : Celui qui commence le travail, qui *met en œuvre*.

Certaines œuvres d'art nécessitent une initiation. Ce qui ne veut pas dire qu'elles nécessitent explications, consensus particulier, ou autre apport prescriptif. Mais que chacun doit découvrir *un mode d'accès approprié* qui soit plus qu'informationnel. Ceci peut impliquer une *ré*-orientation radicale — c'est le cas pour HAND HEARD — qui nous introduit directement (mais pas coercitive-ment) à une position de conscience appropriée à notre participation à l'œuvre. D'une certaine manière l'œuvre *est* ce procédé d'orientation, plutôt que des "objets visuels" demandant à être observés. De cette manière les objets sont des nœuds d'orientation — points qui conduisent le spectateur à un état noétique. Ce sont les panneaux de signalisation de la liminalité. Comme ils n'absorbent ni ne retiennent votre regard, mais le reflètent, le regard est *retenu* à l'intérieur d'un état de présence alerte. Des objets qui ne sont que liminairement ce qu'ils paraissent être, peu-vent conduire à une mesure de réflexion ouverte. Et dans cette rétention réflexive de "l'énergie du regard", les objets appellent à enquêter sur leur propre nature — procédé d'enquête dont on pour-rait dire que plus il se rapproche de la vérité, plus il semble "infini". La liminalité pourrait se décri-re comme l'état dans lequel la réalité s'interroge, enquête sur ce qu'elle est pour elle-même.

Revivez la scène : vous entrez dans la salle et cinq mains — projections murales plus grandes que nature — sont levées pour faire face à des faces à demi tournées (semblant se détourner de nous). D'une certaine façon *les mains (font) face* [the *hands face.*] Alternativement cette œuvre pourrait s'intituler :

<div align="center">

Face à Main
[Facing Hands]

</div>

Ainsi donc nous regardons dans la face de la main. Et nous prenons la posture de la tête, dont la face se devine à peine ou seulement liminalement : tête fait face à la main. **Face à Main [Facing Hands]** implique un dialogue entre main et visage, reliés par l'ambiguïté du *faire face*. Dans un vrai dialogue les deux éléments n'existent pas pleinement coupés de leur interaction. Ils jouissent d'une *unité double*, d'une bi-unité, ambi-valence fondamentale. Ils partagent cet état avec nous, nous offrant un modèle virtuel de notre connection réciproque : nous sommes pour eux ce qu'ils

sont l'un pour l'autre. Je fais face à la main sur le mur ; la main me fait face, je suis en face à face, etc. **La grammaire de l'espace est grande ouverte.** La salle est un poème en cours, dont la clé est la réciprocité. Et ici nous faisons partie de ce mouvement de réciprocité – continuant l'œuvre, lui donnant *sa vie à venir*– et ce en "lisant la salle," de certaines façons possibles. Bien sûr il est possible de finir par "croire" ou ne "pas croire" à ces options herméneutiques. Qu'elle est alors la valeur d'une telle multiplicité textuelle ? Peut-être que notre façon de voir ressemble à celle du poète William Blake quand il dit : "Toutes choses possibles à croire sont des images de la vérité."

Le hall des Dieux
Entrez dans le hall : la taille des silhouettes qui se dessinent le long des murs est assez grande pour qu'elles vous tiennent virtuellement dans la main. Des êtres multiples. Serait-ce des dieux ? Cela rappelle les grandes salles (souvenirs d'enfance dans certains prestigieux musées du monde) remplies de massives statues égyptiennes, où l'échelle de grandeur devient la clé pour la divinité. Nous nous sentons *dans leurs mains*. Pour certains c'est l'impuissance personnifiée, pour d'autres, l'opportunité de ressentir un espace d'une autre dimension, un *espace-liaison* qui donne à comprendre la connexion avec des *êtres possibles*. L'échelle – comment *cela* semble être relatif à comment *nous* semblons être – n'est pas purement physique, et la transformation des relations peut être le fait de facteurs intangibles – énergétiques, psychologiques, textuels, posturaux... Dans les grandes salles *trans-environnementales* des dieux égyptiens et dans ceux de HAND HEARD, la modification de l'échelle se produit de telle façon que toute notre orientation intérieure se décale par rapport au "monde" qui nous entoure, ce qui problématise le statut ontologique relatif à celui qui regarde et à celui qui est regardé. Décalage, réorientation, moment trans-environnemental, liaison – Point Repos...

Objets liminaux
Une grande roue passe à travers un lit sans le sectionner. Deux mains qui se rapprochent passent au travers l'une de l'autre. Une maison en rotation révèle et dissimule un cerveau de la même taille qui passe à travers ses murs. Une colonne en rotation passe au travers d'une chaise. Que sommes-nous en train de regarder ? C'est bien la question que l'on se pose et qui ne nous quitte pas alors que nous regardons les quatre images vidéo présentées sur les écrans et désignées comme *objets liminaux*. Il s'agit d'une série potentiellement ouverte (ici arbitrairement limitée à

quatre) de ce qu'on pourrait appeler des *objets-événements* — des micro-boucles narratives de courte durée. Chacune implique deux éléments (maison et cerveau, roue et lit, colonne et chaise, main et main) dont l'interaction répétitive et la logique circulaire constituent un tout. Leur identité d'objets reconnaissables, bizarrement assemblés, n'est jamais séparable de leur origine comme images animées générées par ordinateur.

Mais contrairement aux extravagances de ces images omniprésentes, les quatre énigmes de Gary Hill sont étrangement atténuées. Elles ne sont que liminalement fantastiques. Elles se tiennent à la frontière de l'impossible. Elles offrent une perplexité disciplinée enracinée dans le quotidien. Leur violation des canons de la réalité court presque le risque d'être perdue de vue sous certaines modalités de perception. Elles sont loin d'être des délits punis de prison. En effet, on pourrait presque s'y habituer. On pourrait même les doter d'un certain statut : simulation de possibilités inhérantes dans le réel. Leur étrangeté est telle que plus elles paraissent "normales" — se situant bien au-dessous du niveau de bizarrerie commun à la technologie de base —, plus elles deviennent dérangeantes.

En même temps ces images du réel liminaire demandent à être *lues*. Bien que le penchant de la technologie aille vers la représentation, les images re-présentent à peine des objets en tant que tels. Nous ne sommes pas tentés à imaginer de vraies maisons, cerveaux, lits, en tant que tels, mais plutôt quelque chose de symbolique. Cependant, ni le contexte ni le caractère des images ne sanctionnent un sens référentiel. Si elles agissent momentanément comme des manifestations familières, elles rebondissent rapidement vers elles-mêmes, insistant sur l'énigme de leur propre existence. Si nous sommes en présence de symboles, il s'agirait plutôt d'un *symbolisme ouvert*. Mais ouverture qui diffère de celle associée avec certaines créations symbolistes, de ce qu'on a appelé le "symbole de référence indéterminée" et qui donnerait, par exemple, un poème revendiquant une condition, psychologique ou sociale, presque identifiable. De la même manière elle diffère des développements post-symbolistes, comme l'imagisme, le "complexe intellectuel/émotionnel" avec son genre de références ouvertes très spécifiques. L'autre famille d'images qui, de prime abord, ressembleraient le plus à ces objets-événements, sont les images du surréalisme — mais celles-ci sont davantage "engagées" dans une réalité présumée être plus réelle que la réalité de tous les jours. En effet, ce genre d'image fonctionne psychotropiquement comme renforçateur onirique, transpersonnel, politique, ou autre.

Incidence of catastrophe (extrait), 1987-1988. Bande vidéo sonore

En contraste avec ces autres genres d'images, les objets liminaux s'imposent comme des *symboles virtuels*, des indicateurs d'objets possibles, mais connaissables seulement sous condition d'inter-activité *image-œil-esprit*. Si elles insistent pour que nous les lisions, elles ne nous permettent pas de nous satisfaire de cette lecture, mais nous demandent de *lire encore*, et éventuellement de *lire la lecture que nous en avons faite*. Elles nous font entrer en dialogue avec notre propre processus d'interprétation, comme si d'une certaine façon nous étions impliqués dans les objets. S'*ils* sont étranges, par analogie, nous devons être aussi étranges qu'eux. Ils reflètent notre liminalité. Pour penser avec William Blake, toutes choses possibles à inventer sont des images de nous-mêmes — de nos "moi" "technologiques", créateurs de mondes.

Ainsi tout ce qu'on peut dire de ces objets doit toujours être implicitement qualifié de "mais seulement liminalement." Accomplir cet acte d'honnêteté intellectuelle est un pas en avant dans la transformation de notre désir de déterminisme, de clôture, et d'assertion positiviste en faveur d'une recherche ouverte. Ces objets liminaux nous protègent d'une interprétation surdéterminée qui fermerait tout un champ de possibilités. Qui plus est, ils génèrent leur domaine propre, l'état liminal lui-même, et font des équilibres aux charnières de versions inconnues du réel, "présence d'esprit dans une situation difficile" — l'état d'ouverture lui-même.

On pourrait dire que l'état liminal produit un *feed-back liminal*. Les images se relisent en et vers nous, opération plus mystérieuse et cependant *intuitivement plus directe* que la pensée interprétative ordinaire. D'une certaine façon ces images sont apparentées aux emblèmes associés avec les écrits alchimiques de la Renaissance — et leurs suggestions de mystère, d'énigmes subtiles, de possibilités ontologiques cachées. Bien que ces formes "cachées" ne semblent accessibles qu'aux seuls "initiés," les images sont elles-mêmes porteuses, de par leurs qualités graphiques et structures séquentielles, de tout ce qui est nécessaire à "l'initiation" du spectateur. Sauf qu'ici, dans le travail de Gary Hill, l'événement est une *initiation virtuelle* — introduction directe au champ ouvert au-dessous ou au-delà d'une induction spécifiable.

Ainsi, quand les images (emblèmes alchimiques ou objets liminaux) suggèrent des secrets, c'est leur façon propre d'être et de suggérer qui fournit les moyens de révéler les secrets qu'elles incarnent. Elles ne mènent pas à quelque chose qui leur serait extérieur, mais à ce en quoi elles consistent en elles-mêmes. Il est discutable qu'un texte puisse dévoiler les références cryptiques ou analyser les doctrines subtiles auxquelles de telles images peuvent faire allusion. Mais plutôt, ces images parlent directement. Elles appellent à la participation plutôt qu'à la compréhension.

«**liminal objects 1**», 1995-1996.
Moniteur vidéo noir et blanc non sonore, image de synthèse

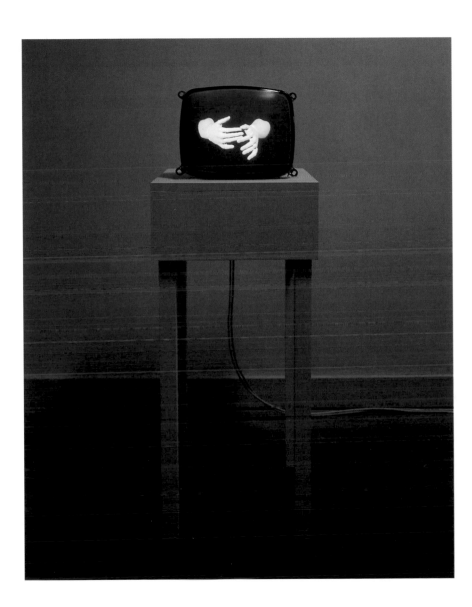

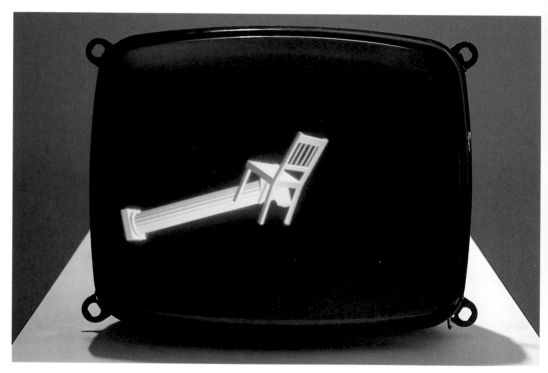

«liminal objects 2», 1995-1996

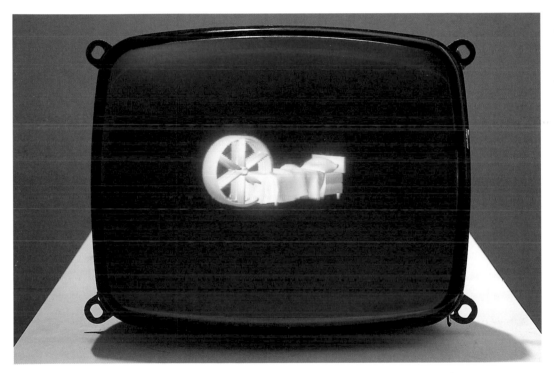

«liminal objects 3», 1995-1996

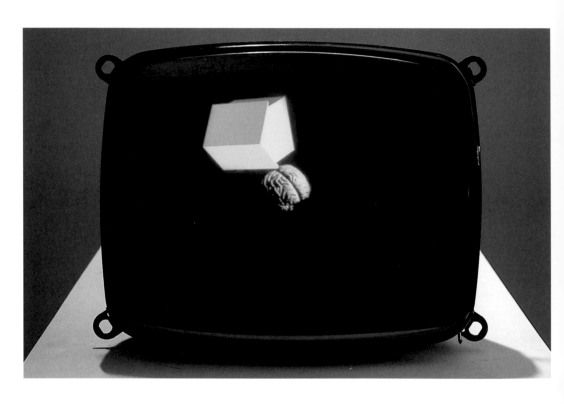

«liminal objects 4», 1995-1996

Bien que déplacées et manquant de contexte, elles résonnent et invitent à une sorte d'écoute. A quelle fin ? Goethe a parlé d'une "imagination perceptive exacte" qui nous permettrait d'entrevoir des réalités inconnues. Nous ajouterions : réalités desquelles nous sommes liminalement co-créateurs.

Images Liminaires Apparaissant sur les Écrans :
Roue, lit, maison, cerveau, colonne, chaise, mains — tous agissant de manière totalement imprédictible, manière qui maintenant semble étrangement inévitable... Limités par le temps et l'espace, nous n'adresserons ici que le dernier de ces objets-événements :

Les Mains
Deux mains, appartenant de toute évidence à une même personne, réalisent l'action impossible de faire interpénétrer leurs doigts. Chose que nous savons impossible, mais que, précisément, nous sommes en train de voir. Effectivement, au lieu de fournir l'objet que dans notre esprit nous savons devoir "être là" parmi la collection d'images peu familières, nous devons soustraire de l'image-trop-spécifique ce que mentalement nous savons "ne pas pouvoir être là." Plutôt que de voir, nous sentons, nous avons la sensation inexplicable de ce que *faire* pareille chose serait. Cette identification étrange est liée à la phénoménologie de la perception du corps d'un autre : le fait d'avoir des mains veut dire que, même si seulement de façon sub*lim-inaire*, je peux savoir par *mes* mains ce qui arrive à *d'autres* mains. Peut-être s'agit-il d'un cas de *résonance morphique* (pour emprunter le concept du biologiste Rupert Sheldrake) — terme décrivant "l'effet de champ" des influences indirectes d'une chose sur une autre. Et qui prend en compte l'impressionnant phénomène de sensitivité partagée qui existe entre les membres d'une *espèce* — la manière dont *le même affecte le même,* même si en apparence contredite par la causalité, l'évidence circonstancielle et la logique linéaire. Cela est certainement lié à la notion "d'entraînement/d'embarquement" [entrainment] — la tendance naturelle à se mettre au pas des autres. Est-ce que notre induction si aisée dans l'activité contiguë d'êtres sympathiques est la preuve que nous recherchons inconsciemment une identité, un "même" essentiel ?

Quelle est donc la part du "même" dans ces mains qui nous laissent perplexes ? Leur animation plutôt mécanique ne semble pas promouvoir l'*anima* ou autre spiritualité. Ce ne sont pas

les mains d'une "âme sœur" (comme cela pourrait être le cas dans HAND HEARD). Ici l'idée même de se sentir connecté frise le bizarre. C'est justement de cela qu'il s'agit : le degré de gêne provoqué par un objet *non pareil* est en soi attrayant. Il demande une identification inhabituelle, une *perception projective [projective sentience]*. Vous regardez ces doigts tranquilles, délibérés, *simulés* ; ces manipulations digitales délicates, qui passent soigneusement au travers l'un de l'autre. Rien d'extraordinaire pour une animation (banal dessin animé, en fait), et cependant cela propose d'imaginer une éventualité — une faculté fantômatique, convoquée dans une zone avoisinante de notre conscience. Tout se passe comme si nous étions soumis aux rigueurs d'une logique proprioceptive, une logique d'identification, dans laquelle nos doigts se diraient depuis l'état de transe rythmique dont ils émergent, "si *eux* peuvent le faire, *nous* aussi !" Et pourquoi ne pas pénétrer la chair avec autant de facilité ? Pourquoi ne pas manifester cette vaste étendue intérieure ? Une fois engagé sur cette voie d'investigation, cela semblerait plutôt *naturel*...

C'était peut-être cela qui ressemblait au "même" : une capacité naturelle d'intimité illimitée. Une vérité que seules les mains connaissent... Certains mouvements communicatifs entre elles conjureraient-ils leur vie intérieure vers les objets qu'elles manipulent ? L'aptitude des mains à s'interpénétrer est-elle le vestige d'une aptitude que nous avons perdue — celle de pénétrer dans l'intériorité l'un de l'autre en passant par un niveau de contact mutuel qui dissout les frontières ? En contemplant ces "étranges mains" j'ai la vision soudaine d'une capacité "primitive" qui est monnaie courante dans les rêves: passer à travers les murs, pouvoir planer au-dessus des arbres, projections intimes dans le corps d'un autre.... La seule réalité physique peut-elle annuler une si splendide revendication ? L'auto-déclaration au moment du réveil subit dans mon rêve — *Bien sûr que je peux le faire !* — n'est-elle pas au moins aussi naturelle que de se trouver réveillé en dehors du rêve ?

Face aux *objets liminaires* on se demande avec étonnement : existe-t-il quelque chose qui ne soit pas liminal ?

La Question Concernant la Technologie

Le livre de Martin Heidegger, *La Question Concernant la Technologie*, ainsi que d'autres textes qui essaient de penser la signification ontologique du technologique en tant que tel, ont servi comme point de répère essentiel au travail récent de Gary Hill concernant ce sujet complexe. Pour Heidegger, l'essence de la technologie est le mouvement qui, dans l'histoire, s'empare progressivement de l'Être même, appropriation obtenue en soumettant l'Être de plus en plus au calcul et aux contrôles. A l'intérieur du *Gestell* du technologique, d'après Heidegger, seul ce qui peut être calculé — représenté par des coordonnées mathématiques — peut être considéré comme existant vraiment. Pris dans ce sens essentiel, la technologie n'est pas ce que l'on pourrait penser — le "hardware", le "software", et l'assemblage général de procédures et d'appareils conçus pour produire des objets à la demande — mais plutôt le postulat ontologique fondamental d'après lequel seulement le "calculable" est réel.

Pour Heidegger, l'Être n'est pas circonscrit par le technologique, même si notre conscience de cette vérité est sérieusement menacée. Il y a un chemin qui mène au-delà des conséquences monstrueuses d'un monde aux mains du technologique, chemin qui est loin d'être aisé. Et qui consiste dans une réalisation intérieure à la pensée elle-même — une pensée poétique, méditative, qui pousse plus loin la recherche de l'essence de l'Être, et, ce faisant, déplace le *Gestell* du technologique. L'évocation directe de cet aspect du travail d'Heidegger par Gary Hill signale l'intérêt que porte ce dernier à une relation transformationnelle avec le technologique — appropriation, pour ainsi dire, de ce qui nous exproprierait, en détournant des moyens techniques vers des recherches ontologiques ouvertes.

Cette prise de position contre la soumission au *Gestell* technologique n'est pas une opposition simpliste ou ludique à la technologie. En fait, Heidegger met en garde contre une opposition directe qui s'enfermerait inévitablement à l'intérieur du *Gestell* qu'elle défie. Argument qui rappelle Blake insistant sur le fait qu'en utilisant les armes de l'ennemi nous devenons l'ennemi. Si nous combattons la manipulation et le contrôle technologique en essayant de les contrôler tout bonnement, alors sans le vouloir nous aidons au progrès de cette technologie. Il y a une autre façon de faire, relative à la nature propre de l'Être — c'est de participer en servant ce que le technologique ne sait pas circonscrire : *l'art de l'ouvert.* C'est un art du "seuil," de la possibilité liminaire, un art des commencements. Il affirme un contexte d'investigation radicale et un espace continu de présence devant l'inconnu. Il ne représente pas la "réalité", il présente une

possibilité ; pas une revendication d'évaluation, mais une déclaration d'affinités radicales.

Voyant Liminal

Qui voit ? Qu'est-ce qui voit ? Qui voit qu'est-ce qui voit ? Etc.

L'œil qui change change tout — William Blake

En conséquence : *Qui* voit dépend de l'*état* de voir.

Et donc dans ma contemplation dans l'état liminaire je suis autant le "vu" que le "voyant". Et d'ailleurs, qui voit ? Je me vois. Je me vois voir. Je me vois être vu. Je suis vu. Je suis vu de part en part. Je suis le médium du voir : l'espace du voir, du travail dans lequel *voir est* —
Être vu(e).

Traduction de Nicole Peyrafitte & Pierre Joris

Notes biographique

George Quasha est l'auteur de plusieurs recueils de poésie qui on été publiés dont *Somapoetics*, *Giving the Lily Back Her Hands*, et à paraître *In No Time*; il a édité plusieurs anthologies de poésie dont *America a Prophecy* et *Open Poetry*; et est le co-éditeur de Station Hill Press à Barrytown, New York depuis 1978. Ses collaborations avec Gary Hill ont commencé à la fin des années 70, dont une performance de poésie sonore (*Tale Enclosure*), la direction du texte de l'installation *Disturbance (among the jars)* , divers écrits, des performances «live», la dernière présentant ses nombreuses années de performance et de travail «dialogique» avec Charles Stein.

Charles Stein est l'auteur de dix recueils de poésie, quatre dont *The Hat Rack Tree* ont été réalisés avec Station Hill Press, et d'une étude critique du poète Charles Olson, *The Secret of the Black Chrysanthemum* (Station Hill). Ses collaborations avec Gary Hill comprennent le rôle de Gregory Bateson dans *Why Do Thinks Get in a Muddle?*; une performance de poésie sonore dans *In Tale Enclosure*, et des performances «live», la dernière présentant ses nombreuses années de performance et de travail «dialogique» avec George Quasha. Il a un doctorat en littérature à l'Université du Connecticut et réside actuellement à Barrytown, New York.

HAND
HEARD
—————
liminal
objects
George Quasha & Charles Stein

Mesologue

Imagine yourself walking into this gallery, and through the door you catch a glimpse of a large head focusing on an open hand. The sheer mass of the image, the scale, the presence is *impressive* — all the more so because onlookers standing nearby are "hand-sized" by comparison. As you gaze into this projection, it takes on an enigmatic life of its own. Now you get further inside the room, and moving through the middle of this medium you find more large and living human heads, half-turned away from you, "middling" in a similar inquiring posture before raised hands. There's a pointed stillness, yet the room seems *ready for action*, poised for the big event. But what is it? What could it be, especially in light of the fact that nothing *more* seems to happen.... Could it be that we — the possibly perplexed negotiators in *media space* — carry the key to a *missing event*?as if we ourselves are guardians of a Mysterious Object whose very existence is suspect?as if, accordingly, we comprise a community of silent witnesses, members of a linking space, which offers nothing to our identity except a sense of open-eyed resonance — a strange and radical affinity, like that between tall ships in the moonlight, or people simultaneously reading the same words in the same book at different places on the planet....

Reading Matter/Readable Space

Those familiar with Gary Hill's work may wonder why HAND HEARD/*liminal objects* does not offer a text as the linguistic point of orientation, since texts used in this way have seemed essential to what he does. We have grown used to thinking of his work as, in part, an extended meditation on texts and textuality in interaction with other communicative and representational contexts. For instance, there are texts — reading matter — accompanying video images, physical books on which video images are projected, oral readings as auditory components of video installations, works that are themselves "readings" of texts, and so forth. In HAND HEARD — as in *Tall Ships* (1992) — the only textual element is the title. (Similarly, there is no sound track, yet the title refers to auditory experience, and indeed listening, like reading, is a vitally important, albeit subliminal, dimension of the work.) While there is no explicit reference to a text or textuality, this work — which is only minimally (yet critically) an *installation* as opposed to an *exhibition* — is somehow *textual.* And in fact this somewhat mysterious truth — what can only be called the textuality of the space — makes it meaningful to discuss this work in the context of spatially disposed art — art that we commonly know by the unfortunately limiting name "installation."

If HAND HEARD/*liminal objects* is a text, then each room is a readable unit or assemblage of units. We may view the two rooms in this gallery as part of the same installation or, to break that conceptual mold, *work-event.* And, although they are entirely separate works, we might read them as, say, chapters or poems in the same book. The "filmic" projections and computer-generated images relate to each other as elements in a text, albeit a curious and arguably *sui generis* text. Most important, the *space* of the installation is itself an extrapolation, even a *projection,* of a certain experience of the "space" of a text. So that, although we seem to be looking at *image projections*, it may be truer to our experience to say that we are looking at *text-space projections.* Or, more radically: We are *inside the projected space,* itself a *virtual text.* The "images" we see are *syntactic nodes and points of orientation.* Though they depict familiar things — hands, a wheel, a bed, a house — they are not "ordinary objects" separate from ourselves as "viewing subjects," so much as image-complexes, almost verbal terms in a process of reflection.

If HAND HEARD/*liminal objects* is a text, then we are readers rather than viewers. But not ordinary readers. Rather, we are *virtual readers,* meaning that by the very act of being there we engage a *possible text,* and this text is the space itself in which we discover ourselves and others in a particular way. This discovery is the natural result of a mode of presence experienced uniquely

in the very moment of "reading" the text-space. And unlike most reading experiences the only thing repeatable about such a text is this fact: **The radical uniqueness of a moment of engagement in and of which we are, at the very least, co-creators.** We are the *possible artists* of our own presence in the space.

Considering more particularly the piece HAnD HEArD, we discover that its way of being a text imposes nothing on the mind, yet it offers an *image* (a hand in front of a person's face) as a possible *posture* of awareness. And because the "text" has no "content" other than this posture, it grants the participant *direct access* from the beginning. But access to what? To *interactive space* — interactive, however, not in the fashionable sense of menus of options that trigger, say, hypertextual paths, but in a radical sense of *non-separable agency*. With the latter, artistic content is not ultimately distinct from the registration of experience. And in such space "artistic vision" is not mediated by the sheer objectivity, the "opacity", of a work, but by the quality of presence of the participant: The work is "transparent" and we are the mediators. Moreover, the work "happens" by virtue of our intervention, and in a way not quite true of most art "it" is not really there without us.

HAnD HEArD's particular status as text derives from the way in which it disposes "the image". Consider the scene: Larger-than-life projections of five individuals gazing at their hands, oriented in and around the corners of an irregularly polygonal room, seem *almost* photographic, *almost* stills. But they are breathing. And they are still as only living beings can choose to be still. They are *not*-moving in "real time", so that deeply they seem somehow not to be in time at all. They are almost *not happening*, because this is recognizably *not* how things take place in "real life". A person gazes at a hand that must be his or her own, but the angles and proportions are such that the hand almost seems to belong to an other. Or is this the case because this kind of gazing is *almost* something people do not do? It could be anyone's hand. No one's hand. A Surreal hand. An alien hand. The image of the sound of one hand not clapping, or the converse. A severed hand or a hand severed from its status as image. Cut off from use. A-technologically focused manual dexterity. Utterly flesh, even fleshy. Senseless, sensuous, sensual. Or:

A hand whose resonance is a state of listening,
a listening hand in a silent state.

To listen to this hand being looked at is to be inside the hand itself. In short measure, is this not as much my hand as the other person's? I watch it from within my own hand, just as the hand seems to be watching (or listening to) the watcher. This all has to do with the way we "take in" what happens around us — whether by habit or by special orientation. Much as the poet John Keats' "Ode on a Grecian Urn" instructs the reader in how to read the poem by directly reading the urn itself, in HAND HEARD, "the scene" prevails upon the viewer, induces the precise mode of attention true to its nature. It virtually instructs (you) the viewer in how to hear it / (you) the listener in how to see it. It initiates you into its modality of showing being, shows you how to reflect what it shows, inspires reflection, reflects inspiration. It holds itself in view, and it is the view it holds.

I am holding up my hand (without moving my body) as I attend this work; that is, to grasp the work I imitate it bodily in the mind. This sympathetic embodiment is a "practice" implicit in the image, an entrainment. To practice in this way I go "inside" but inside what? I'm confused, subject and object fuse. What constitutes appropriate understanding before an ambiguous projection? In time I discover a necessary ambi-valence in my own disposition: It wants to call what I am experiencing

<p style="text-align:center;">projective amphibole,</p>
<p style="text-align:center;">a great ontological net cast in a textual open space.</p>

In a single "throw" I trap:

<p style="text-align:center;">State of body, state of mind, posture of soul, spiritual angle of incidence:
a hand facing a head with an open ear,
caught in the unmoving turn.</p>

<p style="text-align:center;">[hand heard]</p>

<p style="text-align:center;">In what Frame of Mind, what portraiture of incarnate intelligence, is this hand held?</p>

<p style="text-align:center;">The artist pictured
with a hand-held image, even.</p>

Is this a state of hypnotic trance? Philosophical inquiry? Physical examination? Simple observation? Active imagination? Contemplation *(samadhi)*? The unnamable — or all the names of history? All of these, none of these: absolutely any. This is the open object, interactive with the open subject:

The liminal state.

Liminality

A *limen* in Latin is a threshold. While its current usage is principally behavioral with respect to the threshold of a physiological or psychological response, in fact, liminal or borderline states are anywhere that something is about to undergo a phase transition or turn into something else. They range from the ordinary to the extraordinary — from, say, the everyday hypnogogic state between sleeping and waking to the "final" margin between life and death. We tend to set these all-important states in opposition to each other as though their borders were clear and absolute, but when we study liminal states we may discriminate virtually limitless nuances, even to the point of challenging the major distinctions themselves. With respect to the distinction "life and death," for instance, Tibetan Buddhist philosophy discusses highly nuanced in-between states called *bardos*, the knowledge of which theoretically equips one to exercise profound and consequential choice in phasic transitions that the ordinary opposition does not recognize at all. Comparable distinctions are now made, for instance, in Western therapeutic bodywork such that intervention in borderline "body-mind" states allows far-reaching pattern-transformation. These liminal interventions challenge the normative "scientific" distinction between body and mind. What is conceptually difficult in observing liminal states is that even fundamental distinctions like *space* and *time* come into question. Where are we and when are we in the in-between? In what sense is what we observe "really there"? Or is it only *liminally there*?

"At the still point, there the dance is,/But neither arrest nor movement....," writes the poet T.S. Eliot in *The Four Quartets*, a powerful evocation of transtemporal awareness: "To be conscious is not to be in time." This vision of suddenly realized timelessness raises the issue of the liminality of time. While deriving from Dante's vision of eternal stillness in the last canto of the *Paradiso*, it interestingly resonates with "still point" in other, apparently unrelated contexts far from the rarefied world of sacred poetry. Perhaps least expected is its use as a technical term in therapeutic bodywork (e.g., in Craniosacral Therapy, an offshoot of Osteopathy). Here "still point" refers to a momentary suspension in the body's "fundamental pulsation" (the "craniosacral

rhythmical impulse"), mobilizing the system's inherent ability to correct its own imbalances. Paradoxically, the Still Point's *liminal* awareness is connected to a sense of *wholeness* — that is, **in the margin we find the threshold of an experience of totality**. So to be *at the limen* does not mean to be off-center or moving away from centrality. For the Still Point is anywhere that the discovery of the threshold takes place: Center and periphery are one *in the present moment*.

Gary Hill's interest in this species of *integrative liminality* shows up, for instance, in his 1993 piece with the related title *Learning Curve (Still Point)*, particularly its image of an endlessly breaking wave, an interest derived from years of Pacific Ocean surfing. For the surfer, balanced "stillness" is the key to entering the "green room," the interior of a cresting wave, and remaining there as it rolls toward shore. This ecstatically sustained moment of being inside the state of "continuous wave" now contextualizes the whole of the activity of surfing. The experiential knowledge of riding the Green Room — its secret *jouissance* — is what lies behind a sort of "surfer's obsession." And this is one model of what it is to *declare liminality as a possibility of Being*. Special knowledge of a non-ordinary state attracts one back — you might say it calls one home — to an apparently marginal zone. We speak of the one who intentionally returns as an *initiate*, one who hears and responds: The *beginner* of the work.

There are works of art that require initiation. This does not mean that they require explanation, special consensus, or any other prescriptive bearing. It does mean that one must discover an *appropriate mode of entry* which is more than informational. This can involve radical reorientation, as in the case of HAND HEARD, which directly (but non-coersively) introduces us to the posture of awareness appropriate to our participation in the piece. In a certain sense the piece is this process of orientation, rather than "visual objects" calling for observation. The objects are, in this sense, orientational nodes — points that conduct the participant to a noetic state. They are signposts of liminality. Since they do not absorb and contain your gaze, but instead reflect it back, the gaze is *retained* within the state of alert presence. Objects that are only liminally what they seem to be, may lead to some measure of open reflection. And in this reflective retention of "looking energy", the objects invite inquiry into their very nature — a process of inquiry that, the truer it is, the more nearly "endless" is its state. Liminality could be described as the state in which reality questions itself, inquires into what it is to itself.

Consider again the scene: You enter the room and find five larger-than-life wall projections of hands held up to "face" the half-turned faces (seeming to turn *away* from us). In a manner of speaking, the *hands face*. Alternatively we could call this piece :

Facing Hands

At any given moment we are looking into the face of a hand. In so doing we take on the posture of the head, whose face we do not quite see or only liminally experience, a head facing a hand. *Facing Hands* implies a pure dialogue between hand and face, linked by the ambiguity of *facing*. In a true dialogue the sides do not fully exist separate from their interaction. They enjoy *double unity*, bi-unity, fundamental ambi-valence. And they share with us this state, giving us a virtual model of our reciprocal connection with them: We are to them as they are to each other. I face the hand on the wall; the hand faces me; I am faced, etc. **The grammar of the space is wide open**. The room is a poem-in-process, the key to which is *reciprocity*. And we are reciprocating here — carrying on the work, giving it its *further life* — by "reading the room" in some of the ways possible. Of course we may or may not end up "believing in" these hermeneutic options. What then is the value of such textual multiplicity? Perhaps our view resembles that of the poet William Blake: "All things possible to be believed are images of the truth".

Hall of the Gods

You enter the hall: Figures lining the walls are huge enough that you could virtually be held in hand. Multiple beings. Are these gods? We remember the long halls (memories of being a child in some of the world's great museums) filled with massive Egyptian statues, where scale is a key to divinity. We feel *in their hands*. To some this is powerlessness itself; to others, an opportunity to get a sense of other-dimensional space, a *linking space* in which one understands connection with *possible beings*. Scale — how it seems to be in relation to how *we* seem to be — is not entirely physical, and transformation of the relationships can be a function of intangible factors — energetic, psychological, textual, postural.... In the *transvironmental* halls of Egyptian gods and HaND HeaRD alike, alteration of scale happens in such a way that our whole inner orientation shifts with respect to the "world" around, challenging the relative ontological status of the viewer and the viewed. The shift, the reorientation, the transvironmental moment, the linking — Still Point.

Liminal Objects

A large wheel rolls through a bed without severing it. Two hands coming together go right through each other. A rotating house reveals and conceals a brain its own size, which passes through its walls. A rotating column crosses directly through a chair. What are we looking at?

This is a question that never quite leaves our minds as we look at the four animated video images displayed on monitors and designated as *liminal objects*. This is a potentially open series (arbitrarily limited here to four) of what might be called *object-events* – miniature looped narratives of short duration. They involve two items each (house and brain, wheel and bed, column and chair, hand and hand) whose repetitive interaction and circular logic constitute a thing-like whole. Their identity as recognizable objects oddly combined is never separable from their origin as computer-generated animations.

Unlike the extravagances of the ubiquitous presence of computer images, Gary Hill's four enigmas are oddly understated. They are only liminally fantastic. They hover at the margin of impossibility. They offer a disciplined perplexity grounded in the ordinary. Their violations of the canons of reality might under certain perceptual circumstances almost risk being overlooked. These are scarcely jailable offenses. Indeed we could almost grow used to them. One could even grant them a certain status: Simulations of possibilities inherent in the real. Such is their strangeness that the more "normal" it looks – falling well below the standard of weirdness common to the root technology – the more disturbing these images become.

At the same time, these images of the liminally real call out to be *read*. Though the bent of the technology is toward representation, the images hardly re-present objects as such. We are not drawn to think of specific real houses, brains, beds, etc., but something perhaps symbolic. Yet neither the context nor the character of the images supports referentiality. If they momentarily act as familiar signs, they quickly bounce back to themselves, seemingly pointing to their own riddle of existence. If we are in the presence of symbols, then this is an open *symbolism*. Yet this species of openness differs from that associated with certain Symbolist creations, what has been called the "symbol of indeterminate reference", wherein, for instance, a poem might stand for an almost identifiable condition, psychological or social. Similarly, it differs from the post-Symbolist developments, like Imagism, the "intellectual/emotional complex" with its own kind of specificity of open reference. The other obviously related genre of images, the Surrealist, which on the face of it perhaps most resembles these object-events, is far more "committed" to some reality presumed to be more intensely real than the ordinary; indeed, it functions psychotropically as intensifier, whether oneiric, transpersonal, political, or whatever.

By contrast to the other image genres, these *liminal objects* stand as *virtual symbols*, indicators of possible objects, yet knowable only in the interactive condition of image-eye-mind. If they

call out to us to *read* them, they do not let us rest in our reading, but demand of us that we *read on*, eventually to *read our own reading*. They put us in dialogue with our own interpretative process, as though in some sense we are implicated in the objects. If *they* are strange, we must be analogously strange. They mirror our liminality. To parallel William Blake, all things possible to be invented are images of ourselves — our "technological" selves, creators of the world.

So whatever we say about these objects is implicitly followed by the qualification, "but only liminally so." To perform this act of intellectual honesty is a step toward transforming our temptation to determinacy, closure, and positive assertion, in favor of open inquiry. These *liminal objects* inspire us to guard against the definite interpretation that suppresses an open field of possibilities. More importantly they bespeak a domain of their kind, the liminal state itself, a balancing act along the junctures of unknown versions of the real, "presence of mind in a tough situation" — the open condition itself.

So we could say that the liminal state produces *liminal feedback*. That is, the images *read back into us*, operating on a level that is both more arcane and yet *intuitively more direct* than that of ordinary, interpretative thinking. In certain ways these images are distant cousins of the emblems associated with Renaissance alchemical writings. There is the suggestion of mysteries, subtle enigmas, and hidden ontological possibilities. And, although these undisclosed matters seem open only to the "initiated", the images carry within their own graphic qualities and sequential structures everything necessary to bring the viewer to "initiation." Only here in Gary Hill's work the event is a *virtual initiation* — direct introduction to the open field that lies below or beyond any specifiable induction.

Thus, where the images (whether alchemical emblems or liminal objects) hint of secrets, in their very act and mode of suggestion they supply the means of revealing the secrets they embody. They do not lead to something outside themselves, but to that of which they consist. It is debatable whether any text can disclose the cryptic references or parse the subtle doctrines to which such images might allude. Rather, the images speak directly. They call for participation more than understanding. While dislocated and lacking context, they are resonant and invite a kind of listening. To what end? Goethe spoke of an "exact percipient fancy" with which he reckoned we could glimpse unknown realities. We would add: realities of which we are liminally co-creative.

Said *liminal objects* Appearing on the Screens:
Wheel, bed, house, brain, column, chair, hands — all doing utterly unpredictable things, now rendered oddly inevitable.... In the present limitations of time and space we will only address the latter object-event:

Hands

Two hands, clearly of a single person, performing the "impossible" movement of passing their fingers through each other. Something that we know cannot be seen is precisely what we are seeing. Instead of supplying the object that in our minds we know "must be there" amidst the largely unfamiliar image data, we must subtract from the all-too-specific image what we know in our minds "can't be there." Yet more than seeing we are sensing, unaccountably getting the feeling of what it would be to actually *do* such a thing. This eerie identification stems from the phenomenology of perceiving another person's body: The very fact that I have hands means that, if only subliminally, I know through *my* hands what is happening to *other* hands. Perhaps this is an istance of *morphic resonance* (to borrow a concept from biologist Rupert Sheldrake) – a term for the "field effect" in how things indirectly influence each other. It addresses the impressive phenomenon of shared sensitivity amongst members of a *kind*, the way *like affects like* even when seemingly at variance with causality, circumstantial evidence and linear logic. Certainly it has to do with *entrainment* – the natural tendency toward getting into step with others. Is our easy induction into the nearby activity of sympathetic beings evidence that we unconsciously seek out essential sameness?

What, if anything, about these perplexing hands *is* "the same"? Their rather mechanistic animation hardly advertises *anima* or spiritual kinship. These are not the hands of some possible "soul mate" of ours (as could be the case in HAND HEARD). The very idea of feeling connected here borders on the bizarre. And that's just it: the degree of disturbance aroused by such an *unlike* object is itself somehow alluring here. It calls out for an unfamiliar identification, a sort of *projective sentience*. You watch those quiet, deliberate, *simulated fingers*, those delicate digital manipulations, painstakingly pass right through each other. And while it's hardly a miracle for an animation (a mere *'toon*, as it were), it nevertheless calls up the imagination of a possibility – a phantom capacity, summoned into the nearness of our awareness. It is as if we were being submitted to the rigors of a proprioceptive logic, a logic of identification, in which our fingers think inside their emerging rhythmic entrancement, "If *they* can do that, so can *we*!" And why not effortlessly penetrate the flesh? Why not manifest this interior spaciousness? Once this line of inquiry picks up steam it gets to be rather *natural*....

And maybe this is what seems to be "the same": A natural capacity for unlimited intimacy. Some truth that only hands know Is it that certain communicative movements between them

summon their internal life outward toward the objects they handle? Is the ability of hands to interpenetrate a reminder of abilities we have lost – to pass into the interiority of each other through a level of mutual contact that dissolves boundaries? Contemplating these "strange hands" I flash on a "primordial" capacity that – I come to realize – is a common currency of dreams – penetration of walls, the power to soar above trees, intimate projection into the body of another ... Can mere physicality suspend so splendid a claim? Is not the self-declaration, as I startle awake inside my dream – *Of course I can do this!* – at least as natural as finding oneself awake outside the dream?

liminal objects make us wonder what, if anything, is not liminal.

The Question Concerning Technology

Martin Heidegger's *The Question Concerning Technology*, along with other texts reflecting on the ontological significance of the technological as such, has served as a focal point for Gary Hill's recent work on this complex issue. For Heidegger, the essence of technology is a movement in history that progressively takes possession of Being itself, an appropriation performed by increasingly subjecting Being to calculation and control. Within the "Frame" (*Gestell*) of the technological, according to Heidegger, only what can be calculated – represented by mathematical coordinates – counts as real. Technology in this essential sense is not what it appears to be – the hardware, the software, and the general collection of procedures and apparatuses designed to produce objects on demand. It is rather the underlying ontological assumption that only the calculable is real.

For Heidegger, Being is not encompassed by the technological, although our awareness of this truth is seriously at risk. There is a way beyond the truly monstrous consequences of a world fully appropriated by the technological, but it is hardly simple. It consists in a realization within thinking itself – a poetic, meditative thinking that inquires more profoundly into Being's essence, displacing the technological Frame. Gary Hill's direct invocation of this aspect of Heidegger's work signals his own interest in a transformative relationship with the technological – to preempt, so to speak, what would preempt us, by turning technical means toward open ontological inquiry.

This stand against submission to the technological "Frame" is no simplistic or Luddite opposition to technology. Heidegger, in fact, warns against direct opposition that would inevitably enclose itself within the frame it defies. The point is akin to Blake's insistence that when we use our enemy's means we become the enemy. If we fight technological manipulation and control

merely by trying to control it, we unwittingly further the technological. There's another possibility, however, which has to do with the nature of Being itself — to participate by serving what the technological does not know how to encompass: *the art of the open*. This is an art of the threshold, the liminal possibility, an art of beginnings. It declares a context of radical inquiry and a space of continuous presencing before the unknown. It does not represent "reality," it presents possibility; not a claim of assessment, but a declaration of radical affinities.

Liminal Seer

Who sees? What sees? Who sees what sees? Etc.

> *The eye altering alters all.* — William Blake

Accordingly: *Who* does the seeing depends on the *state* of seeing.

So in my contemplation in the liminal state I am as much the seen as the seer. Who indeed sees? I see me. I see me seeing. I see me being seen. I am seen. I am seen through. I am the medium of seeing: The space of seeing, of the *work* in which seeing *is* —

<div align="center">Being seen.</div>

Biographical notes

George Quasha is the author of several published books of poetry includind *Somapoetics, Giving the Lily Back Her Hands*, and the forthcoming *In No Time*; has edited several poetry anthologies including *America a Prophecy* and *Open Poetry*; and has been co-publisher/editor of Station Hill Press in Barrytown, New York since 1978. His ongoing collaborations with Gary Hill, begun in the late 1970s, include sound poetry performance *(e.g., Tale Enclosure)*, text on-site direction for the installation *Disturbance (among the Jars)*, various kinds of writing, and live perfomances, the latter extending his many years of performance and «dialogical» work with Charles Stein.

Charles Stein is the author of ten books of poetry, four of which including *The Hat Rack Tree* from Station Hill Press, and a critical study of the poet Charles Olson, *The Secret of the Black Chrysanthemum* (also Station Hill). His collaborations with Gary Hill include playing Gregory Bateson in *Why Do Thinks Get in a Muddle*?, sound poetry performance in *Tale Enclosure*, and life performances, the latter extending his many years of performance and «dialogical» work with George Quasha. He holds a Ph.D. in literature from the University of Connecticut at Storrs and currently resides in Barrytown, New York.

biographie

GARY HILL
*Né en 1951 à Santa Monica,
Californie. Vit et travaille à Seattle.*

EXPOSITIONS PERSONNELLES (SÉLECTION)

1996
Galerie Lia Rumma, Naples, Italie.
Forum, Bonn, Allemagne.
"HAND HEARD/*liminal objects*",
Galerie des Archives, Paris, France.
"Gary Hill: Withershins", Institute of
Contemporary Art, Philadelphie, PA.

1995
Guggenheim Museum Soho,
New York City (travelling exhibition
organized by Henry Art Gallery,
Seattle, WA).
"Gary Hill: Remarks on Color",
Fundacio "La Caixa", Barcelona,
Espagne.
"Gary Hill", Göteborgs
Konstmuseum, Göteborg, Suède.
"Gary Hill", Jönköpings Läns
Museum, Jönköping, Suède

(Scandinavian touring exhibition
organized by Riksutställningar,
Stockholm, Suède).
"Gary Hill", Kemper Museum
of Contemporary Art and Design,
Kansas City, MO (travelling exhibi-
tion organized by Henry Art Gallery,
Seattle, WA).
"Gary Hill", Bildmuseet, Urnea,
Suède (Scandinavian touring
exhibition organized by
Riksutställningar, Stockholm, Suède).
"Gary Hill", Helsingfors Konsthall,
Finlande (Scandinavian touring
exhibition organized
by Riksutställningar, Stockholm,
Suède).
"Gary Hill", Kunstforeningen,
Copenhagen, Denmark
(Scandinavian touring by
Riksutställningar, Stockholm,
Suède).
"Gary Hill", Museet for
Samtidskunt, Oslo, Norvège
(Scandinavian touring exhibition
organized by Riksutställningar,
Stockholm, Suède).
Busch-Reisinger Museum, Harvard
University Art Museums,
Cambridge, MA.
"Gary Hill", Moderna Museet,
Stockholm, Suède (Scandinavian
touring exhibition organized
by Riksutställningar, Stockholm,
Suède).

1994
Hirshorn Museum, Washington, DC.
Henry Art Gallery, Seattle,
Washington.
Museum of Contemporary Art,
Chicago, Il.
Museum of Contemporary Art,
Los Angeles, CA.

1993
Galerie Donald Young, Seattle,
Washington.
IVAM, Valence, Espagne.
Kunsthalle, Vienne, Autriche.
Museum of Modern Art, Oxford.
Long Beach Museum, Long Beach,
CA.
Marseille, I.ME.RE.C, France.

1992
Creux de l'Enfer, Thiers, France.
Watari-Um Museum, Tokyo, Japon.
Centre Georges Pompidou, Paris.
"Métamorphoses", MJC Saint-
Gervais, Genève, Suisse.
Stedelijk Van Abbemuseum,
Eindhoven, Hollande.

1991
"Core Series", Galerie des Archives,
Paris, France.

1990
"And Sat Down Beside Her",
Galerie des Archives, Paris, France.
"Other words and images"
(rétrospective de bandes),
Video Galleriet Huset et NY
Carlsberg Glyptotek, Copenhague,
Danemark.
Museum of Modern Art
(Installations), New York, NY.

1989
Beursschouwburg, Bruxelles,
(diffusion).
Kijkuisq, La Haye, Hollande,
(installation).
Musée d'art moderne,
Villeneuve d'Ascq, France
(installation, diffusion).
Vidéo Formes, Clermont-Ferrand,
France (installation, rétrospective).

1988
Western Front, Vancouver, BC.
(diffusion).
Video Wochen Bâle, Suisse,
(performance, diffusion).
ELAC, Lyon, France (rétrospective).

1987
Museum of Contemporary Art,
Los Angeles, LA (installation).
Los Angeles Contemporary
Exhibitions, Los Angeles, LA.
Saint-Gervais, Genève, Suisse, 2ᵉ
Semaine internationale de Vidéo
(rétrospective).

1986
Whitney Museum of American Art,
New York, NY (retrospective).

1985
Scan Gallery, Tokyo, Japon.

1983
International Culturel Center,
Anvers, Belgique (diffusion).
The American Center, Paris, France
(rétrospective).
The Whitney Museum of American
Art, New York, NY.

1982
Galerie H at ORF, Streirischer
Herbst, Graz, Autriche.
Long Beach Museum of Art,
Long Beach, CA.

1981
The Kitchen Center for Music, Video
and Dance, New York, NY.
And/Or Gallery, Seattle,
Washington.
Anthology Film Archives, New York,
NY (diffusion).

1980
Media Study, Buffalo, New York, NY.
Museum of Modern Art, New York,
NY, "Video Viewpoints" (diffusion).

1979
The Kitchen Center for Music,
Video and Dance, New York, NY.
Everson Museum, Syracuse,
New York, NY.

EXPOSITIONS DE GROUPE (SÉLECTION)

1996
"One and Others: Photography and
Video by Juan Downey, Angela
Grauerholz, Gary Hill,
Alfredo Jaar, Annette Messager",
Galerie Lelong, New York, NY.

1995
Biennale d'art contemporain, Lyon,
France.
Carnegie International, Carnegie
Museum of Art, Pittsburgh, PA.
"Longing and Belonging: From the
Faraway Nearby", Site Santa Fe,
Santa Fe, NM.
"Video Spaces: Eight Installations",
Museum of modern Art, New York,
NY.
"Identita e Alterita", Biennale,
Venise, Italie.
"Sculptures Sonores : Une certaine
Perspective Communique", Ludwig
Museum in
Deutschherrenhaus, Coblence,
Allemagne.
"Multimediale 4", ZKM, Karlsruhe,
Allemagne.
"Immagini in Prospettive", Cinema
"Verdi", Serre de Rapolano, Italie.

"Altered States: American Art in the
90's", Forum for Contemporary Art,
St. Louis, MO.
"Pour un couteau", Le Creux de
l'Enfer, Le Centre d'art
contemporain, Thiers, France.
"ARS'95 Helsinki", The Finnish
National Gallery, Helsinki, Finlande.

1994
"Intelligent Ambience and Frozen
Images", Long Beach Museum of
Art, Long Beach, CA.
"Cocido y Crudo", Centro de Arte
Reina Sofia, Madrid, Espagne.
"Light Into Art: From Video to
Virtual Reality", Contemporary Arts
Center, Cincinnati, Ohio.
"Facts and Figures", Lannan
Foundation, Los Angeles, CA.
Sao Paulo Bienal, Sao Paulo, Brésil.
"Multiplas Dimensoes", Centro
Cultural do Bolom, Lisbonne,
Portugal.
"Beeld", Museum van Hedendaagse
Kunst, Gand, Belgique.

1993
"Doubletake", Kunsthalle, Vienne,
Autriche.
"Performing Objects", Institute
of Contemporary Art, Boston, MA.
"Biennale d'art américain", Withney
Museum, New York, NY.
"The Binary Era", Kunsthalle,
Vienne, Autriche.
"Le 21ᵉ siècle", Kunsthalle, Bâle,
Allemagne.
"Passageworks", Roseum, Malmö,
Suède.
"L'Art américain au XXᵉ siècle",
Martin-Gropius Bau, Berlin,
Allemagne.
Ydessa Hendeles Foundation,

Toronto, Canada.
"Biennale d'art contemporain",
Lyon, France.
"American Art in the 20th Century",
Royal Academy of Arts, Londres,
GB.
"Fifth Fukui International Video
Biennal", Fukui, Japon.
"1993 Whitney Biennal in Seoul",
National Museum of Contemporary
Art, Seoul, Corée.
"American Art in the 20th Century,
Painting and Sculpture 1913-1993",

1993
Royal Academy, Londres, GB.
"Anonymity and Identity", Anderson
Gallery, VA, Commonwealth
University, Richmond, VA.
and The Art Gallery, University of
Maryland, College Park, MD.
"Strange'HOTEL", AArhus
Kuntsmuseum, Aarhus, Danemark.
"Gary Hill, Between Cinema and a
Hard Place, and recent works by
Lewis Baltz, Jac Leirner, and Glenn
Ligon", The Bohen Foundation,
New York, NY.
London Film Festival, Londres, GB.
Forum bhz video, Festival
Internacional de Video, Belo
Horizonte, Minas Gerais, Brésil.

1992
Documenta IX, Cassel, Allemagne.
"Doubletake: Collective Memory
& Current Art", Hayward Gallery,
Londres, GB.
"The Binary Era: New Interactions",
Musée d'Ixelles, Bruxelles, Belgique.
Galerie des Archives, Paris, France.

1991
1991, Biennale Exhibition Whitney

Museum of American Art, New York,
NY.
"Currents", ICA, Boston, MA.
"Metropolis", Martin Gropius Bau,
Berlin, Allemagne.
"Topographie 2", Wiener
Festwochen, Vienne, Autriche.
"Artec 91", Biennale Internationale
de Nagoya, Japon.
"Glass: material of meaning",
Tacoma Art Museum, Tacoma,
Washington.

1990
"Energies 90", Stedelijk Museum,
Amsterdam, Hollande.
"Video Poetics", Long Beachmuseum
of Art, California.
"Passages de l'image", Centre
Georges Pompidou, Paris, France.
"L'amour de Berlin : Installation
Vidéo", Centre culturel, Cavaillon,
France.
"A Force of Repetition", New Jersey
State Museum.
"Bienal de la Imagen en
Movimiento 1990", Reina Sofia,
Madrid, Espagne.

1989
1989 Biennial Exhibition, Whitney
Museum of American Art, New York,
NY.
"Video-Skulptur retrospektiv und
aktuell 1963-1989". The World
Wide Video Festival, Kijkhuis,
La Haye, Hollande.

1988
INFERMENTAL VII, Buffalo, NY.
"Degress of Reality", Long Beach
Museum of Art, Long Beach, CA.
"Art Video American", CREDAC,
Paris, France.

"As Told To", Walter Phillips Gallery,
Banff, Alberta, Canada.
4ᵉ Manifestation internationale de
Vidéo et de TV, Montbéliard,
France.
London Film Festival, Londres, GB.
The World Wide Video Festival,
Kijkhuis, La Haye, Hollande.
3 Videonale, Bonn, Allemagne.

1987
"Documenta 8", Museum
Fridericianum, Cassel, Allemagne.
"Mediated Narratives", Institute of
Contemporary Art, Boston, MA.
"Video Discourse: Mediated
Narratives", La Jolle Museum of
Contemporary Art, San Diego, CA.
INFERMENTAL VI, New World Edition,
Western Front, Vancouver, BC.
"Contemporary Diptychs: Divided
Visions", Whitney Museum of
American Art, Stamford,
Connecticut.
"Avenues of Thought: Cultural and
Spiritual Abstractions in Video",
Rutgers University, Newark, New
Jersey.
"The Situated image" (installation),
Mandeville Gallery, University of
California at San Diego.
"15th Avenue Studio: The
Mechanics of Contemplation"(ins-
tallation), Henry Art Gallery,
University of washington, Seattle.
"Cinq pièces avec vue" (installa-
tion), Centre Gravure contemporai-
ne,Genève, Suisse.
"The Arts for Television", exposition
itinérante organisée par le MNAM
Centre Georges Pompidou de
Paris, France, et le Stedelijk
Museum d'Amsterdam, Hollande.
Japan 87 Video Television Festival,

(installation), Tokyo, Japon.
"Computers and Art", Everson
Museum of Art, Syracuse, NY.

1986
"Video Recent Acquisitions",
Museum of Modern Art,
New York, NY.
"Video and Language Video as
Language", Los Angeles
Contemporary exhibitions,
Los Angeles, CA.
"Cryptic Languages", Washington
Project for the Arts, Washington D.C.
"Resolution: A Critique of Video
Art", Los Angeles Contemporary
exhibitions, Los Angeles, CA.
"Collections Vidéos - Acquisitions
depuis 1977", MNAM, Centre
Pompidou, Paris, France.
The World Wide Video Festival,
Kijkhuis, La Haye, Hollande.
San Francisco Video Festival,
San Francisco, CA.
II National Video Festival of
Madrid, Circulo de Bellas Artes,
Madrid, Espagne.
"Poetic Licence", Long Beach
Museum of Art, Long Beach, CA.
"Video Transformations",
Independent Curators Incorparated,
New York, NY.
INFERMENTAL V, Hollande.

1985
"Image/Word: The Art of Reading",
New-Langton Arts,
San Francisco, CA.
"A Video Sampler", American
Museum of the Moving Image,
Astoria, New York, NY.
Fukui International Video Festival
85, Japon.

1984
Biennale de Venise, Venise, Italie.
"So There, Orwell 1984", The
Louisiana World Exhibition.
"Video: A Retrospective", Long
Beach Museum of Art, Long Beach,
CA.

1983
"Art Vidéo Rétrospectives et
Perspectives", Palais des beaux-arts,
Bruxelles, Belgique.
"Video As Attitude", University Art
Museum, Albuquerque, NM.
"Electronic Visions", Hudson River
Museum, Yonkers, New York, NY.
"The second Link: Viewpointson
Video in the Eighties" W. Phillips
Gallery, Banff, Alberta, Canada.

1982
Biennale, Sydney, Australie.

1981
"Projets Video XXXV", Museum of
Modern Art, New York, NY.

1980
"Video", Hallwalls, Buffalo, New
York.

1979
"Projects Video XXVII", Museum of
Modern Art, New York, NY.
"Video Revue", Everson Museum of
Art, Syracuse, NY.

1980
"Video", Hallwalls, Buffalo, New
York.

remerciements

La Galerie des Archives tient à exprimer sa reconnaissance à tous ceux
dont la collaboration a rendu cette exposition possible et en premier lieu à
Gary Hill.

Nous remercions aussi Nathalie Martin, Boris Achour, Erwan Huon et
Alain-Guillaume Poirier pour leur participation à l'installation de
HAND HEARD/ *liminal objects*.

Et aussi Donald Young, Rayne Roper, Paul Kuranko, Rex Barker, Bill Colvin, Delphine Daniels,
Mo, Michael Mac Elhany, Robert Mittenthal, Ian Stokes,
Nicole Peyrafitte et Pierre Joris, ainsi que George Quasha et Charles Stein.

le titre HAND
HEARD

liminal
objects est une idée originale de George Quasha

Catalogue :

Conception : Fabienne Leclerc, Christophe Durand-Ruel
Conception graphique : Brigitte Mestrot
Assistante technique : Nathalie Martin
Crédits photographiques : Marc Domage pour la Galerie des Archives,
Mark B. Mac Loughlin et Jean-Baptiste Rodde
pour la Galerie Donald Young à Seattle.
Achevé d'imprimer sur les presses de l'imprimerie Blanchard
au Plessis Robinson le 31 mai 1996

Edité comme un livre
par la Galerie des Archives en France
et par Station Hill Arts de Barrytown, Ltd. aux Etats Unis
ISBN 1-886449-39-2

Numéro de la Bibliothèque du Congrès : 96-085209
Gary Hill : HAND HEARD / liminal objects
Texte de George Quasha et Charles Stein (bilingue)

———

Published as a book
by Galerie des Archives in France
and by Station Hill Arts of Barrytown, Ltd. in the United States
ISBN 1-886449-39-2

Library of Congress number : 96-085209
Gary Hill: HAND HEARD / liminal objects
Text by George Quasha and Charles Stein (bilingual)

GALERIE DES ARCHIVES
Fabienne Leclerc / Christophe Durand-Ruel
4, impasse Beaubourg 75003 Paris
T. 42 78 05 77 - F. 42 78 19 40